colorful

in my life

水筆

輕鬆畫水彩

第一次也能畫得很漂亮的水彩插畫課

平塗・重疊・渲染・漸層
輕鬆洗筆、自由控制水量，水筆讓水彩畫變簡單了！

管育伶◎著

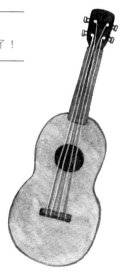

preface

隨心所欲，揮灑濃淡心情……

每當收到出版的邀稿都很興奮，
好似又有新遊戲、新挑戰，
但繪製過程總是需要一段時間的醞釀，
因而常常不小心就拖到不知道何時交稿（羞）……

畫圖對我來說，本該是一件隨心所欲的事，
不過，一旦成為工作，我就會理性看待，
希望事情能有一個完整的規畫和處理。

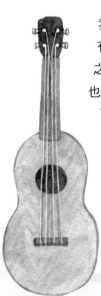

我喜歡童話故事的情境，融入一點成熟的畫風，
有時候創作也會偏向帶點淡淡愁緒的作品。
之前，我畫的大多是以色鉛筆為主的教學書，
也會結合 DIY 以及原子筆教學，
而這本選用的是新的媒材——水彩，
非常感謝總編給我這個機會，
讓我可以自由發揮、無設限創作。

期望擁有此書的讀者，
能被這樣的繪圖風格感染，喜歡上水彩，
進而學習和收藏本書。

阿管

contents

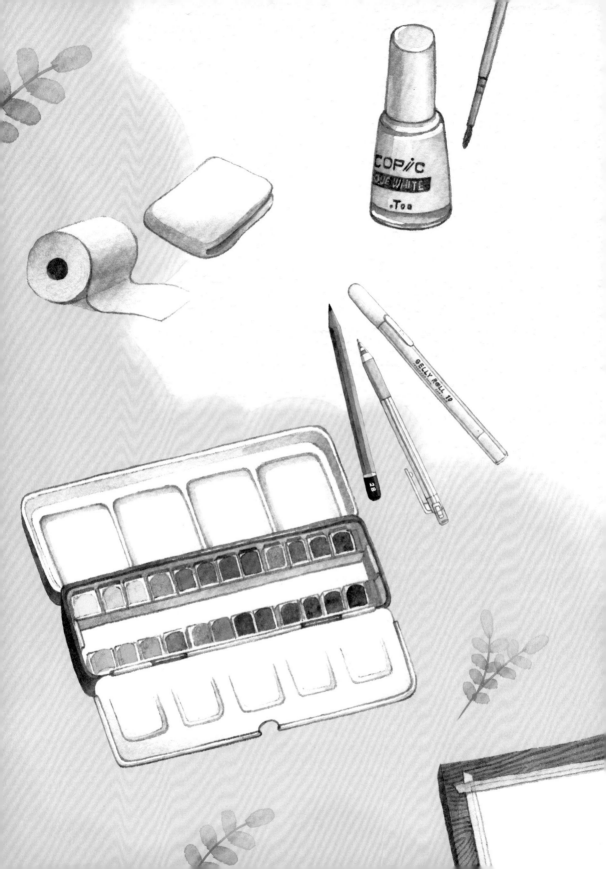

Part 1

畫水彩前必須知道的事

主要工具先備齊

水彩

本書的畫作，都是使用英國牛頓塊狀水彩畫的，這款是大廠牌，顏料品質好且輕巧方便，美術社和網路上都買得到，不管是學生或專業繪圖者都非常適用。

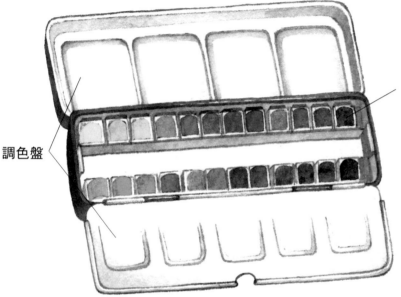

顏料

基本12色（鐵盒裝），可以擴充到24色。如果缺色了，也可以另外單色購買。

調色盤

水筆

水筆的筆管能裝水，取代了傳統水彩筆繪畫時需要沾水、洗筆的程序，而且出外寫生、繪圖時，還可以隨身攜帶，是好用又很方便的工具。

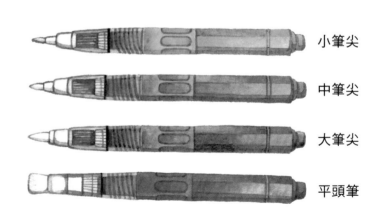

小筆尖

中筆尖

大筆尖

平頭筆

2B鉛筆或自動鉛筆

主要是用於在紙上畫草稿（打稿）。我習慣使用2B筆心的自動鉛筆，取代要削的鉛筆。不過，也有些繪者習慣不打稿就直接上色。畫畫沒有一定的規則，可以依個人繪圖習慣畫就好。

軟橡皮擦

橡皮擦

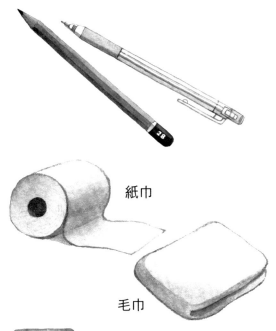

紙巾

毛巾

橡皮擦 / 軟橡皮擦

打稿中，想要擦掉不需要的線條，可以選用比較不傷紙的橡皮擦。打稿完後，再用軟橡皮擦輕壓線條，讓線條變淡（鉛筆線太清晰會讓畫作看起來比較死板）。

毛巾 / 紙巾

由於換色時會按壓水筆，可能導致過多的水流出來，這時就需要用到毛巾或紙巾，適度的將水分吸走。

水彩紙

水彩紙因紙質不同，表面肌理有凹凸不同的紋理，畫圖時所呈現的效果也有差別。建議不妨將各種廠牌的紙質都都拿來嘗試畫看看，找出最適合自己的。

本書內的畫作是使用Arches法國阿詩全棉水彩紙300g，紙張較厚且不易起皺褶，如果不小心畫錯，還能稍微洗畫補救。

◆非水彩紙的紙質比較難呈現色澤或吸水程度的差異。

輔助工具別忘了

紙膠帶

固定在畫板上

紙膠帶撕起來不容易傷害紙張表面，用它將紙的四邊黏貼在桌面或畫板上，之後將顏料塗滿整張紙時，紙才不會跑位。另外，也可以用它來遮蔽想要留白的部分。

遮蓋液畫筆

用來沾取遮蓋液塗在留白處。使用後必須以專用的清潔液清洗，方便下次使用。

遮蓋液（留白膠）

上色前塗在想要留白的地方，等到乾後就會形成一層防水層，這時再畫上顏色（參考第73頁〈蝴蝶〉的畫法）。

豬皮膠

用來清除乾後的遮蓋液（也可用手指搓掉）。

不透明白色顏料

水彩上色完成後，用於畫面上需要增加高光（亮度最亮）的地方，例如：玻璃材質、反光點等。

牛奶筆（證券筆）

跟不透明白色顏料相同，用在水彩完稿後，加強想要提高亮度的地方。

描圖紙

一種半透明的紙。可鋪在自行繪製的草稿或是喜歡的圖案上，描繪出線稿後，再將線稿轉印在水彩紙上（參考第104頁的〈轉印〉）。

透寫台

家裡有透寫台的話，可以將有圖案的紙放在上面，再將水彩紙疊放在圖案紙上，就可以直接照著描繪出圖案了（參考第104頁的〈轉印〉）。

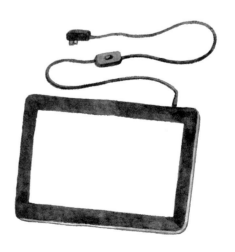

本書主角～水筆

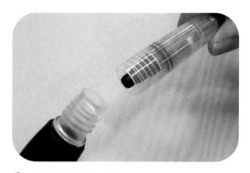

1 將水筆的筆頭轉開。

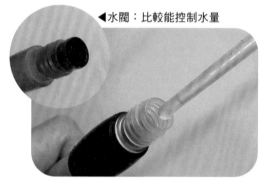

◀水閥：比較能控制水量

2 將適量的水加入筆桿中。如果有水閥，請先打開後再加水。

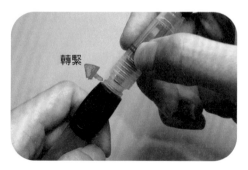

轉緊

3 將筆頭轉緊後再使用。

4 按壓筆桿前端就可以擠出水來。

5 水量太多的話可以用紙巾或毛巾吸取。

6 筆頭沾取顏料。

7 在調色盤上調合顏料（也可以再沾取其他顏色做混色）。

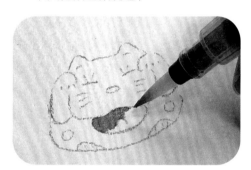

8 在紙上上色。

9 水量如果不夠，可以按壓筆桿出水。不用時，按壓筆桿，讓水大量出來就可以清洗筆頭。

水彩筆和水筆的差別

水筆跟水彩筆的差別在於，水筆本身可以裝水，攜帶方便，且省去沾水和裝水洗筆的動作，適合畫比較小張的圖或精細的部分。

水量控制

 　水量少

將筆頭處的水分吸起，再沾取顏料，畫出來的顏色就會比較厚重，也適合畫精細的部分。

 　水量適中

水筆頭上的水量適中，沾取顏料後飽和度剛剛好，調出來的顏色也最剛好。

 　水量較多

將水筆按壓出較多的水，可以稀釋顏料的濃度，讓顏色看起來比較明亮。通常用在畫大塊面積上。

四種基本畫法

平塗

將一種色彩在紙上平順塗色，就是平塗法。缺點是比較單一，沒有太多顏色的層次變化。

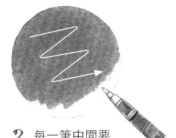

1 順著習慣的方向，一筆一筆的往下畫。

2 每一筆中間要重疊在一起。

3 平塗完成。

範例

運用平塗法替椅腳的亮、灰和暗三個塊面上色，呈現出立體效果。

平塗

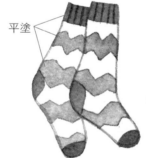

平塗後，再用線條加上紋路。

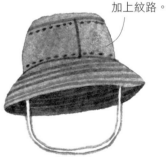

筆法

提筆

筆尖與紙面垂直，運用不同力道、筆觸，畫出不同粗細的線條。

壓筆

透過筆腹壓筆可畫出大塊面積，也可以讓顏色產生深淺。

重疊

由淺入深,將顏色一層層疊上,不但比較能掌控,還可增加層次感。

1 先用平塗法在一片花瓣上上色。

2 等顏料乾後,再沿著順時針方向,替第二片花瓣上色。

3 顏色層疊出來後,花瓣就多了一些層次感。

範例

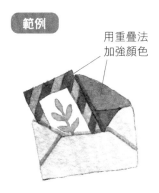

用重疊法加強顏色

用重疊法表現鏡面

用重疊法增加層次感

筆法

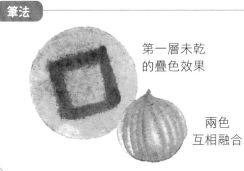

第一層未乾的疊色效果

兩色互相融合

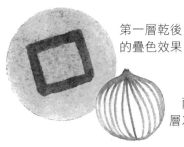

第一層乾後的疊色效果

兩色層次分明

渲染

在水量多的紙張上色，讓顏料自然流動、擴散(暈開)，並可藉此畫出其他細節。畫大畫面時也很適用，可增添水彩的自然效果。

單色渲染

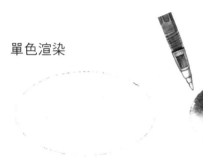

1 先在紙上上一層水。

2 在一處畫上顏色，讓它隨水自然擴散。

3 暈開後的樣貌。

混色渲染

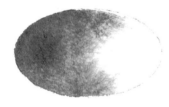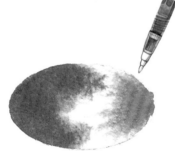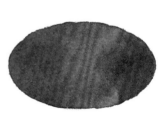

1 如單色渲染的步驟1-2。

2 趁紙上的水未乾時，在另一處再做渲染。

3 兩色會自然的互相融合。

範例

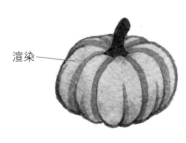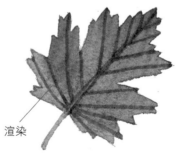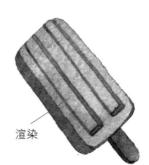

渲染

渲染

渲染

漸層

先沾取適量的水，再沾取顏料，以平塗方式上色。這時，會隨著筆頭部分的「顏料水分」漸淡，而自然的形成漸層效果。

漸層除了能增添不同層次，也可以運用混色方式，讓畫面更豐富。

單色漸層

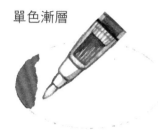 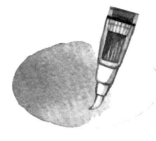

1 筆頭保持溼潤，用尖端沾取顏料，先將顏色最深的部分畫出。

2 將筆腹壓下，繼續往下畫，顏色就會由深到淺。

3 漸層完成。

混色漸層

1 如單色漸層步驟1-3，先畫好一種顏色的漸層。

2 待步驟1乾後，另一邊再畫上另一種顏色。

3 混色漸層完成。

範例

漸層

漸層

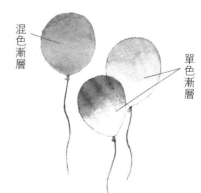

混色漸層

單色漸層

顏色運用有訣竅

色彩三原色為紅、黃、藍，其他顏色都是這三種顏色混合而成。顏料的三原色雖然也被通稱為紅、黃、藍，但實際上卻是：洋紅（Magenta Red）、黃（Hanza Yellow）、青（Cyanine Blue）三色。繪畫時，運用這三原色去做調色，就可以混合出各種不同的顏色。

還有，顏料會因使用的比例或水分的不同，產生出不同的顏色，想要更了解色彩，動手繪製色輪——可以用「色相」、「明度」、「彩度」三種屬性表示，就會更加有感喔！

C（Cyanine Blue）：青
M（Magenta Red）：洋紅
Y（Hanza Yellow）：黃

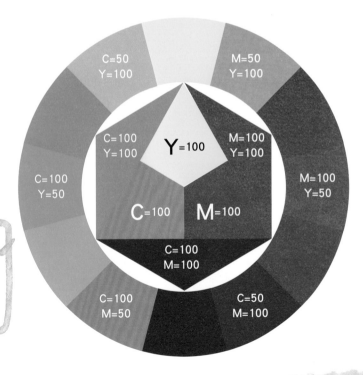

一般來說，我們都會購買一盒十二色的顏料，再運用它們來混色，製作屬於自己的色輪。不過，如果手邊只有幾種顏料，也能混合出不同顏色，甚至會有意想不到的發現呢！

下方色輪是用英國牛頓塊狀水彩鐵盒裝內的紅（色號502，永固玫瑰）、黃（色號346，檸檬黃）和藍（色號139，天藍）三個顏色，按不同顏色比例調混出來的。藉此不僅可以對認識顏色有較為深刻的了解，還能發現顏色有寒、暖、中性色的分別。

暖色系
紅、橙、黃色給人一種溫暖、有精神、有朝氣、有活力的感覺，適合畫旭日、橘子、玫瑰等。

中性色

黃
色號346

藍
色號139

紅
色號502

中性色

冷色系
藍、藍綠、藍紫色，給人一種冰冰涼涼的感覺，適合畫藍天、森林和海洋等。

色相

我們眼中所看到顏色的樣貌，就是色相，例如：紅色、黃色，也可以說是色彩的名稱。
按照比例的不同，運用顏料三原色可以調配出冷、暖、中性色系，而歸於它們底下的各個顏
色色系，會給人產生不同的感受。

Red

紅色系

給人一種熱情、熱血、有力
量的感覺。

Blue

藍色系

有種天空的廣闊、海洋的
清爽感，但也可能有冰冷
的感受。

Yellow

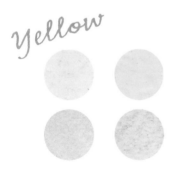

黃色系

讓人感受到光、明亮和溫暖。

green

綠色系

彷彿感受到大自然、舒適
和生命的力量。

purple

紫色系

高雅、華麗又神祕,是紫色給人的感受。

Brown

褐色系

木頭、大地的顏色,讓人感覺平穩、質樸和莊重。

gray

灰色系

灰色給人一種低調的感覺。不同的灰有不同的素雅感。

Black

黑色系

調色出來的黑色中,冷黑給人銳利感、暗黑給人一種強大力量的感受。

明度是指顏色的明亮程度。一個顏色加上黑色會讓顏色變暗,變暗則明度低,給人沉重的感覺;如果加上白色顏料,則會讓顏色變亮,變亮則明度高,給人一種比較輕盈的感覺。下面的圖是調色出來的各種顏色,可以明顯分辨出明度的高低。

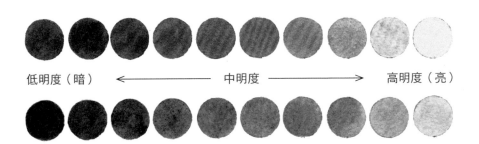

低明度(暗) ←————— 中明度 —————→ 高明度(亮)

 為了避免畫面髒色(死板、不自然、不協調),要畫暗面的顏色時,不建議直接使用黑色顏料調色,最好是以三原色為基調去調出顏色。

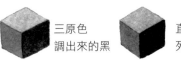

三原色調出來的黑

直接使用黑色死板、不自然

彩度指的是顏色的鮮豔程度,彩度越高色彩越鮮明,感覺越鮮豔。加水稀釋顏料可以讓彩度降低,彩度越低色彩就越混濁。

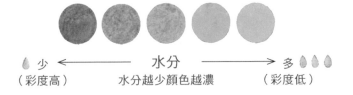

少 ←————— 水分 —————→ 多
(彩度高)　　水分越少顏色越濃　　(彩度低)

 想讓色彩明亮,只要加水稀釋顏料即可。如果用白色下去調配,反倒會讓顏色的彩度降低。

加水　　　　加白色

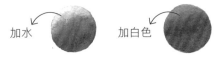

透過上面的介紹，你對色彩調色有比較清楚的概念了嗎？

之前提過，本書中的畫作，都是使用牛頓塊狀水彩畫的，以下就挑選出比較會使用到的顏色，分享製作自己專屬顏色表的方法。

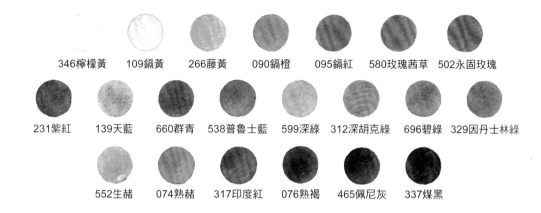

| 346檸檬黃 | 109鎘黃 | 266藤黃 | 090鎘橙 | 095鎘紅 | 580玫瑰茜草 | 502永固玫瑰 |

| 231紫紅 | 139天藍 | 660群青 | 538普魯士藍 | 599深綠 | 312深胡克綠 | 696碧綠 | 329因丹士林綠 |

| 552生赭 | 074熟赭 | 317印度紅 | 076熟褐 | 465佩尼灰 | 337煤黑 |

DIY顏色表，GO！

首先，在表格的最上方，請你由左至右填上100%的顏色（1）。接著，在表格最左側，請你由上至下填上50%的顏色（2）。然後，你可以依序分別將（1）和（2）混色，做出專屬自己的色表。有沒有發現，表格畫完後，對角處的的明度會有明顯高低不同呢！

（1）

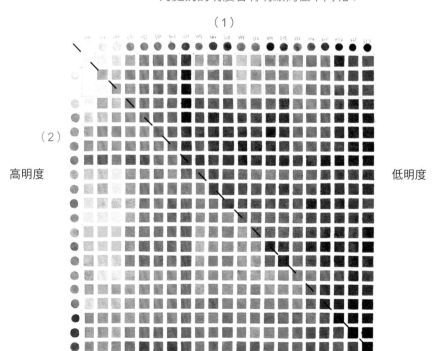

（2）

高明度　　　　　　　　　　　　　　　　　　低明度

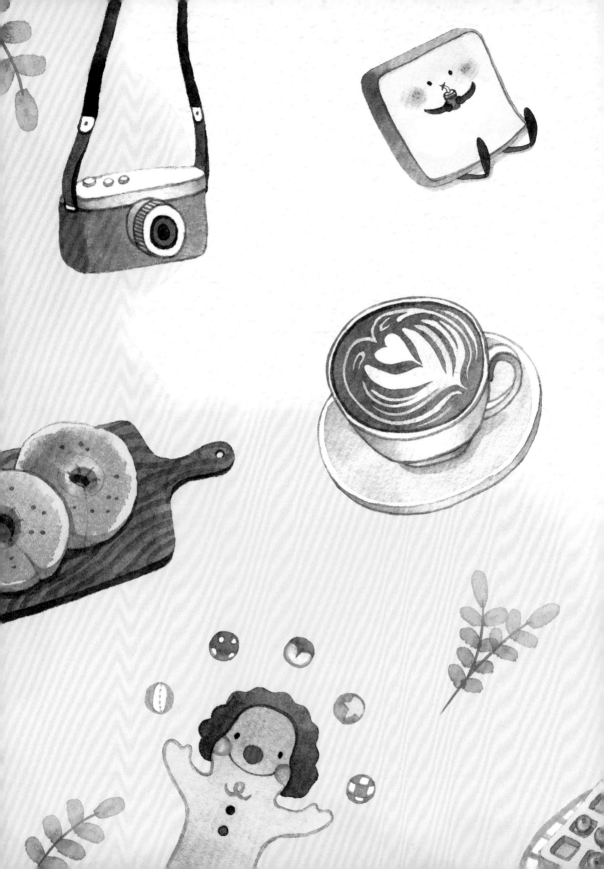

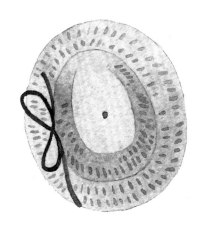

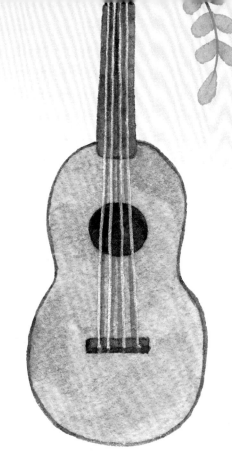

Part 2

從基礎畫法開啟水彩的世界

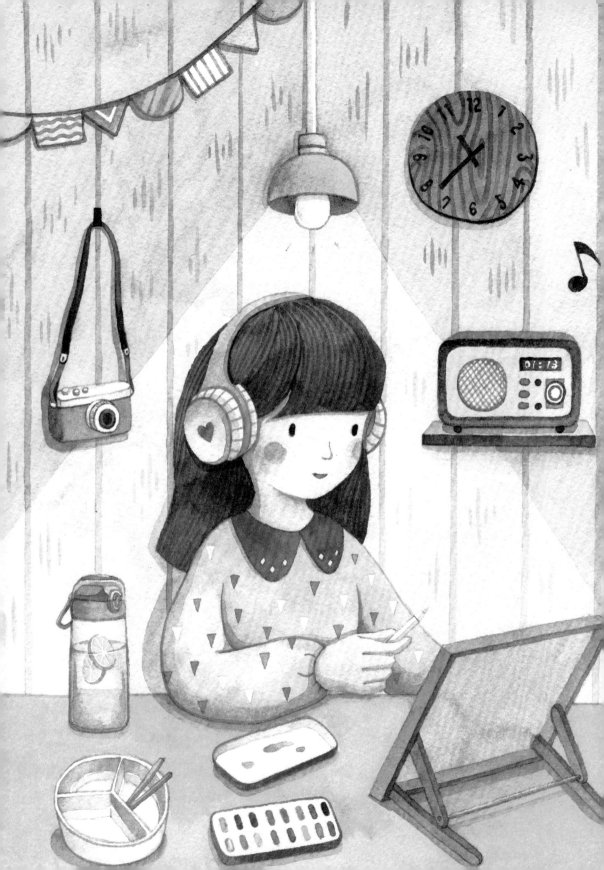

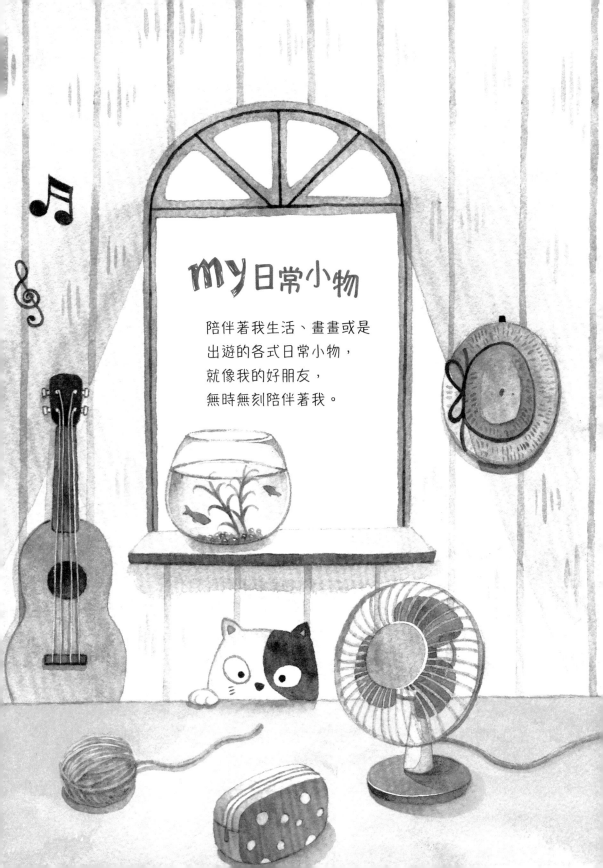

my日常小物

陪伴著我生活、畫畫或是
出遊的各式日常小物，
就像我的好朋友，
無時無刻陪伴著我。

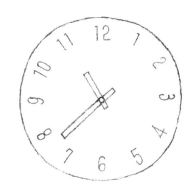

木質時鐘

之前去捷克旅行買回來的木質時鐘，一直掛在牆上，陪伴著我工作、畫畫，是最實用且值得的紀念品。時間滴答、滴答的流轉，總讓我回憶起旅遊時的快樂時光。

1 用褐色平塗圓形時鐘。

2 用漸層法畫上深褐色。

3 用細筆畫上木頭紋路。

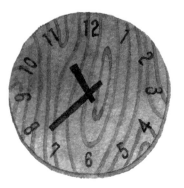

4 畫上數字、長針和短針，並在最下方邊緣處加上厚度，讓時鐘有立體感。

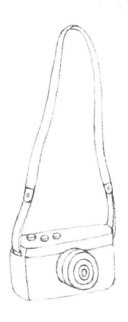

輕巧小相機

我有一個非常小的類單眼相機，是工作上的好伙伴，因為它輕巧，便於隨身攜帶。

1 用橘色平塗相機主體部分。

2 用漸層法畫出金屬部位的質感。

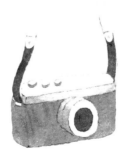

3 用灰色畫部分背帶和鏡頭。

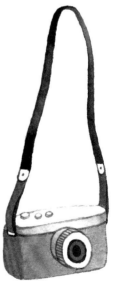

4 剩下的背帶部分用黑色畫漸層，再用黑色加強各部位細節。

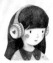 # 紅色耳機

想要享受一人世界的時候，
我會戴上耳機，這時，彷彿
全世界只有我自己。

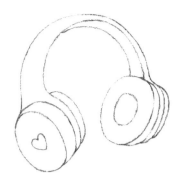

1 用彩度較低的紅色畫耳
機主體。

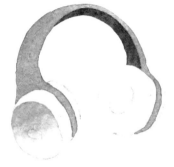

2 用漸層法畫左邊耳罩最
外圍，再用彩度較高的
紅色畫暗面。

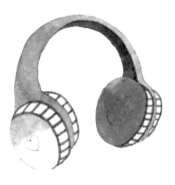

3 加上細節線條和耳罩內
部顏色。

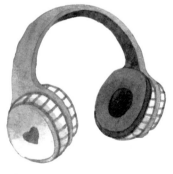

4 畫暗面、陰影和厚度，增
加質感和立體效果，最後
替愛心上色。

迷你音響

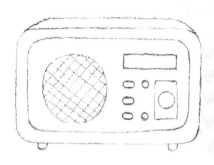

畫畫的時候，我喜歡聽廣播，不管是新聞還是時下流行的音樂，我都愛聽。

1 用稀釋過的藤黃色平塗音響面板。

2 用綠色畫機殼。

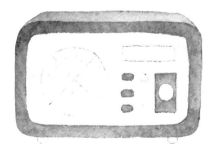

3 用深綠色加強機殼立體感和面板局部。

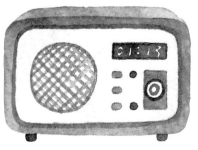

4 用深綠色和調好的、深淺不一的黑色畫其他細節，最後再用牛奶筆寫上數字。

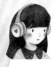

暖暖吊燈

帶點復古風的吊燈，柔和的
光線灑在桌面，我的心情也
感到溫暖、舒適和平靜。

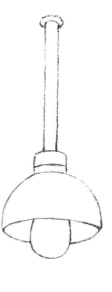

1 用鮮綠色畫燈罩。

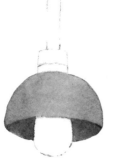

2 再用鮮綠色在燈罩上
畫一層漸層，增加立
體感；燈罩內部畫深
綠色，以區分內外。

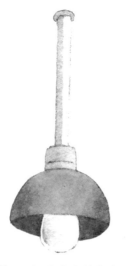

3 用調合出來的灰色
畫燈桿和燈泡。

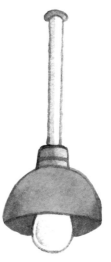

4 用深灰色和深綠色
畫外部輪廓。

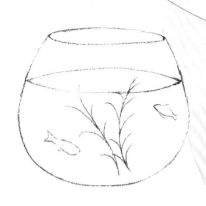

舒壓小魚缸

當畫畫畫到眼皮累的時候，我會靜靜看著桌上優游的小魚，讓自己舒壓。

1 先畫綠色的水草、鮮紅色的魚。

2 魚缸內的水，用漸層法畫上淡淡的灰藍色。注意：不要畫太深，不然會顯得顏色髒。

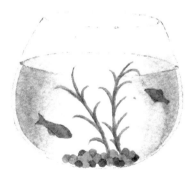

3 魚缸用漸層法畫上淡淡的灰色（開口處不要畫）；魚缸底部畫上彩色裝飾石。

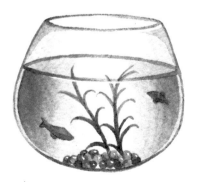

4 加強魚缸內各部位的細節，並描繪外部輪廓。

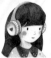 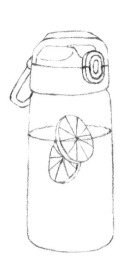

透明水壺

不僅畫水彩畫時需要水，忙碌之餘，
我們也要記得喝水，提升抵抗力、加
速新陳代謝喔！

1 用藍色畫水壺蓋
下半部和提帶；
淡黃色畫水壺內
的檸檬果肉。

2 用淡藍色繼續畫水壺
蓋上半部分；檸檬皮
部分，用漸層法畫上
混合出來的綠色。

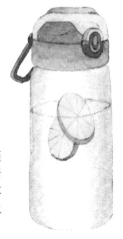

3 畫半透明水壺蓋
內部細節和暗
面；水壺透明本
體用漸層法畫上
淡灰色。

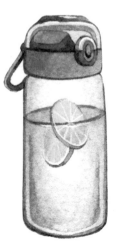

4 最後加強水壺的整體
細節和輪廓；果肉上
用不透明白色顏料畫
上細節。

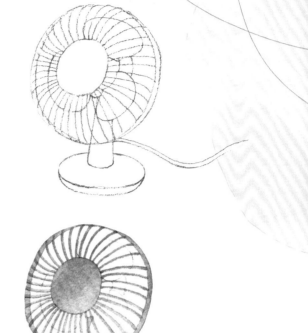

懷舊電風扇

夏天，不管是單開還是搭配冷氣，電風扇微微吹起的涼風，總能為我帶走悶熱的暑氣。

1 用灰綠色畫電扇支架、網罩中間和外圈。

2 繼續畫網線和電線。

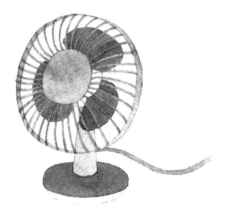

3 用深藍色畫扇葉、灰色畫底盤上半部。

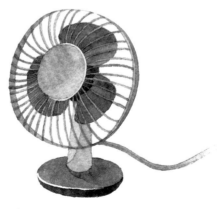

4 底盤下半部著色後，畫暗面和陰影以增加立體感。最後，用不透明顏料勾畫亮光處。

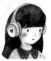 # 遮陽草帽

陽光明媚的日子，不論出門旅行
或寫生，我最喜歡戴上草帽，不
僅防曬，也很有文青感呢！

1 用平塗法將整頂帽子著色。

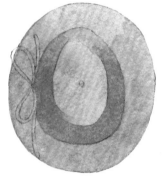

2 用深色畫帽身，表現立體感；
用漸層法畫帽簷，增加層次。

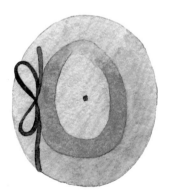

3 畫上深色蝴蝶結和
帽頂的圓點。

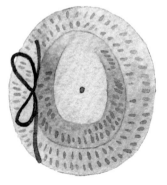

4 畫短線條做點綴，
呈現草帽的質感。

 烏克麗麗 記得剛工作的時侯，買了一把烏克麗麗，偶而拿起來撥撥弦，感受一下彈奏的氛圍，不過，我都是隨興亂彈啦！

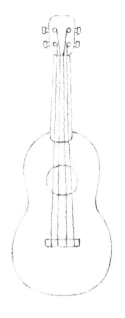

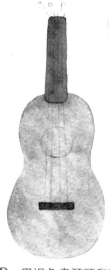

1 用藤黃色平塗琴身。　**2** 用褐色畫琴頸和琴橋。

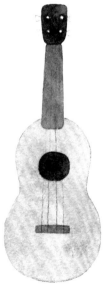

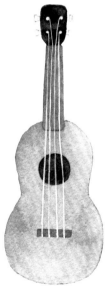

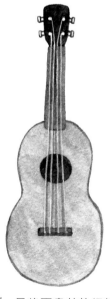

3 用深褐色畫琴頭和響孔。

4 用不透明白色顏料畫琴弦。

5 最後再畫其他細節、陰影和輪廓。

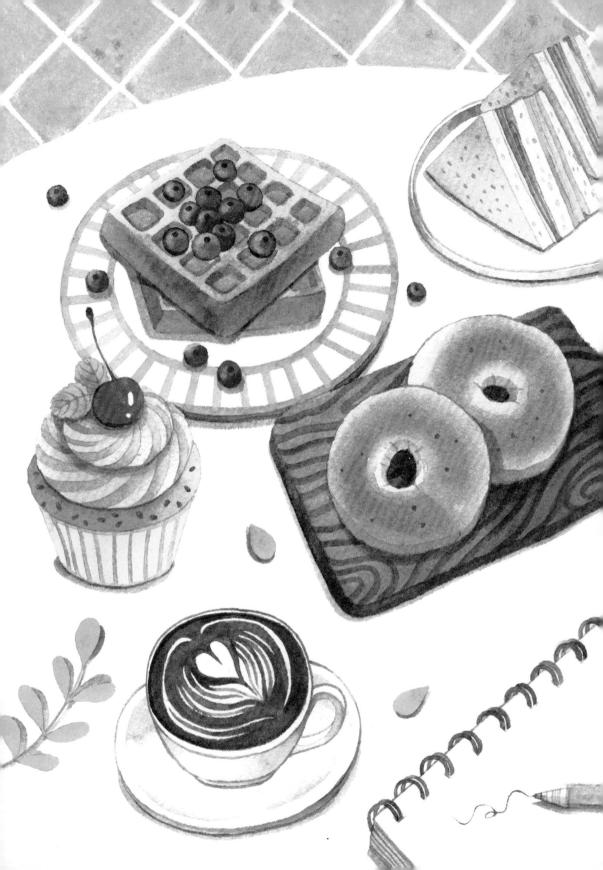

my 下午茶時光

午茶時分，除了可以小憩片刻，來一份鹹的或是甜的小點，還能滿足一下味蕾。

麥香貝果

Q韌又有嚼勁的原味貝果，
散發著小麥的香氣，很適合
當早餐或是午餐！

1 將兩個貝果畫上淡淡的藤黃色，
等顏料乾後再刷上一層水。

2 趁水未乾，用深橘色繞著圓周畫
一圈，讓顏料自然暈開。

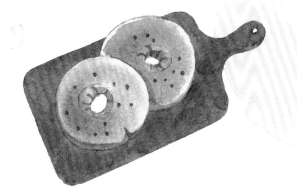

3 等顏料乾後，畫上暗面、
陰影和點綴。

4 用深褐色畫砧板。

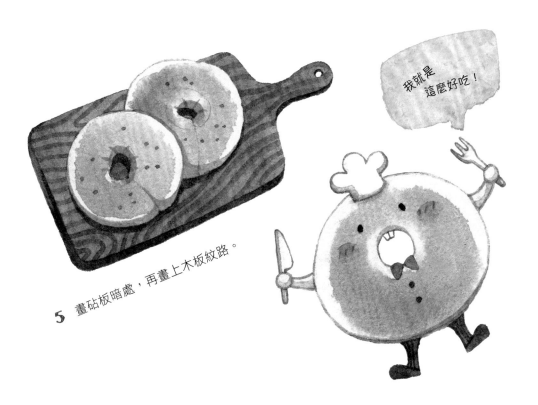

5 畫砧板暗處，再畫上木板紋路。

我就是
這麼好吃！

營養三明治

偶而，不妨自製三明治，放
入一些喜歡的菜和肉，餵飽
自己的胃，讓心得到滿足！

1 將吐司部分畫上一層
淡淡的藤黃色。

2 吐司暗處做漸層，
增加立體感。

3 內部餡料分別畫上
淡淡的色彩。

4 將餡料的陰影一一畫好，
再點綴吐司外皮。

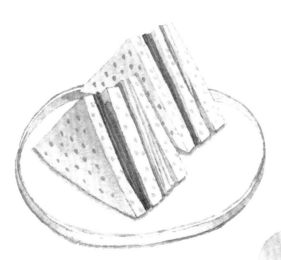

5 畫好盤子，並在吐司下方
加上陰影。

我是三明治的靈魂！

咕嚕！

格子鬆餅

烤好的鬆餅淋上蜂蜜，
再加點水果，簡簡單單
卻很美味。

1 先用淡紫藍色平塗藍莓，趁
顏料未乾時，用乾的細筆將
顏料吸起來，做出反光效果
（需一個、一個完成）。

2 用較深的藍紫色加強暗處。

3 鬆餅面朝上方處畫淡藤黃色。

4 將立體面上深色。

5 畫好盤子,再加上鬆餅的陰影。

杯子蛋糕

杯子蛋糕小巧、精緻的模樣很誘人，外出的午後，有時我會找一家咖啡廳，挑選可口的杯子蛋糕，尋一個喜歡的位子坐下，慢慢的品嘗。

哈囉！

1 畫櫻桃和薄荷葉。

櫻桃的上色法

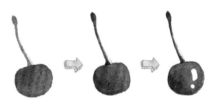

先用平塗法畫一層淡紅色，接著加強暗處，最後再用牛奶筆畫要提高亮度的地方（亮面）。

薄荷葉的上色法

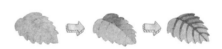

先用平塗法畫上一層綠色，接著加強暗處，再用深綠色畫出葉脈。

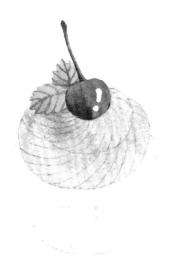

2 奶油的部分畫上淡淡的紫色。

3 用較深的紫色畫出奶油層次。

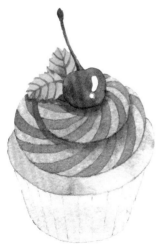

4 加暗面和陰影,再將蛋糕上色
（上層用漸層法,下層杯體用
平塗法）。

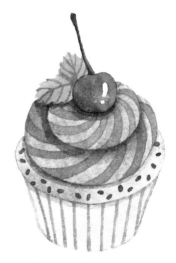

5 畫上各部位細節和陰影。

香濃拉花咖啡

工作疲累時,一杯香濃的
拉花咖啡在手,慢慢啜飲
著,是多麼提振精神啊!

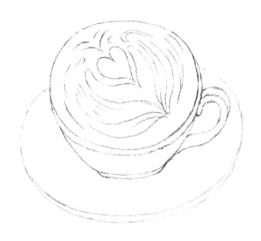

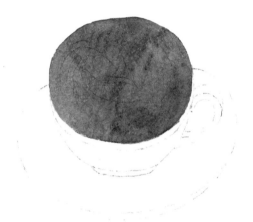

1 用較淡的深褐色平塗咖啡。

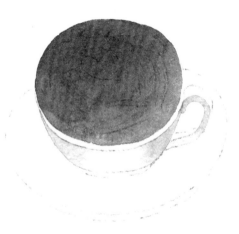

2 咖啡上面再做深褐色漸層;
杯子畫淡灰色漸層。

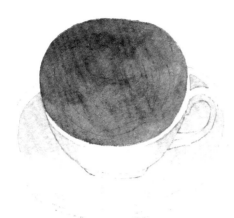

3 盤子畫淡灰色漸層。

4 用較深的灰色畫杯子和盤子底部。

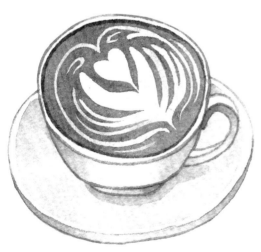

5 用不透明白色顏料畫拉花紋樣，再畫杯、盤的陰影和輪廓。

來喝下午茶吧！

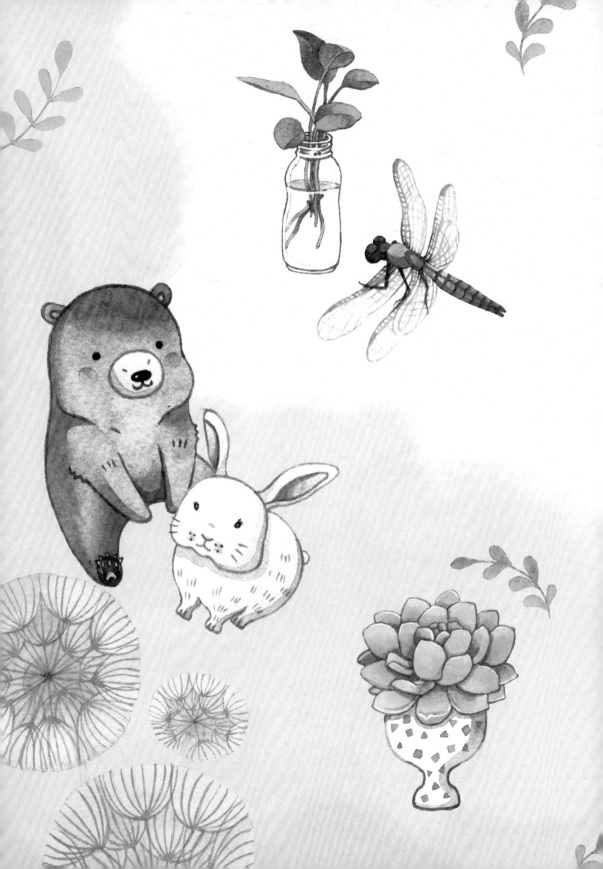

Part 3
進階畫萌萌植物與生物

my 植物日誌

我喜歡養綠色植物，除了為居家環境增添一些綠意、淨化空氣，還有助於愉悅心情。

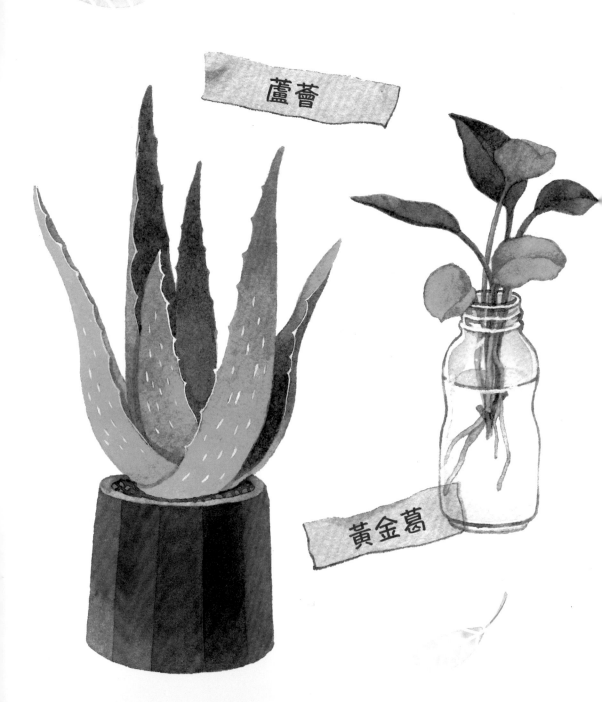

蘆薈

黃金葛

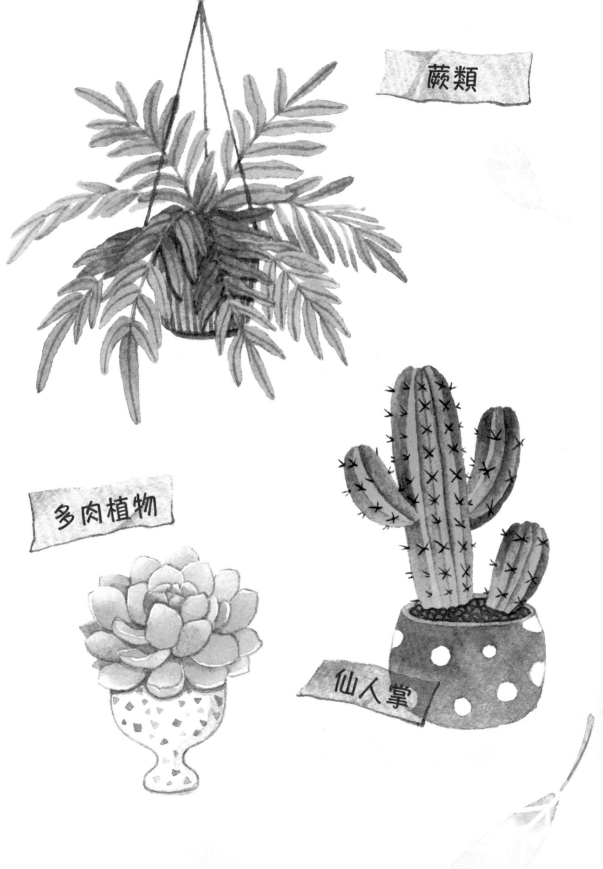

蕨類

多肉植物

仙人掌

耐熱仙人掌

仙人掌耐熱、耐旱，就算
較長時間沒澆水也可以活
得很好，適合懶人種植。

1 仙人掌主莖用漸層法
畫上藍綠色。

2 等顏料乾後，繼續用
漸層法畫分枝。

3 暗處用漸層法畫上深藍綠色。

4 繼續在仙人掌暗處做漸層。

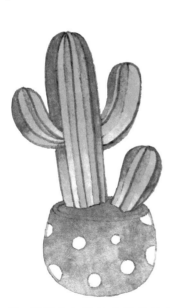

5 用線條加強仙人掌的輪廓；
用土黃色平塗花盆。

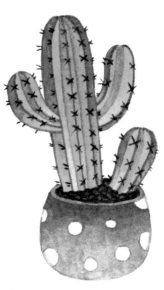

6 用細筆畫仙人掌的刺。花盆
外圍做漸層，再畫上花盆輪
廓和深褐色的土。

小清新多肉植物

文創市集有一些販賣多肉植物的
攤位，每一個都好可愛，好想全
部抱回家。只是，不同品種的多
肉植物，照顧的方法也不相同，
需要特別留意喔！

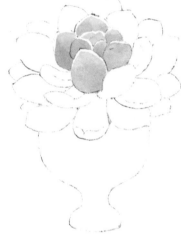

1 最中心的幾片葉片，畫上
黃綠到翠綠色的漸層。

2 按照「葉片的上色法」
繼續往外圍上色。

葉片的上色法

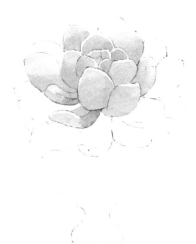

3　按照「葉片的上色法」
　　繼續往外圍上色。

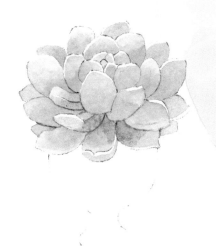

4　按照「葉片的上色法」，
　　將整個植物都畫好顏色。

5　用深綠色加強
　　暗面和陰影。

6　畫上細節和輪廓，然後
　　畫花器。

療癒蘆薈

夏至時跟長輩分株來的蘆薈，
本想繼續培養它長大，卻發現
家裡的日照不足，蘆薈不太適
應，最後還是回到長輩家了。

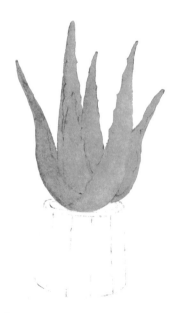

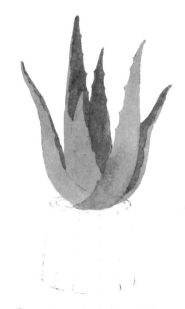

1 用綠色平塗整株蘆薈。

2 內部暗處畫上深綠色，
突顯暗面，分出內外。

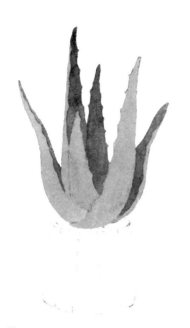

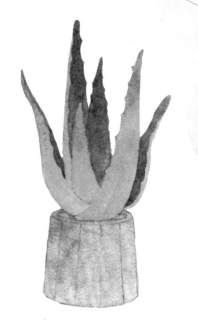

3 內部暗處用更深的綠色
做漸層，顯現出層次。

4 用渲染法將花盆
畫上淡藍紫色。

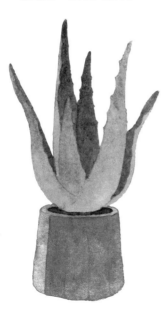

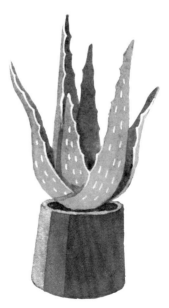

5 蘆薈下方畫上褐色的土；花盆
約 $\frac{4}{5}$ 塊面畫上藍紫色。

6 繼續畫花盆的暗處；蘆薈加陰影、
用牛奶筆畫短線和描邊。

翠綠蕨類

住家附近水溝旁,不時會長出蕨類,不僅姿態多變、翠綠吸睛,還可以淨化空氣呢!

1 先在一段蕨葉上畫上淡翠綠色。

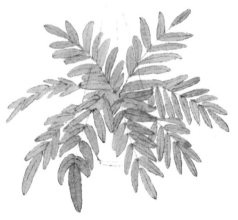

2 繼續將所有葉子都畫上顏色。

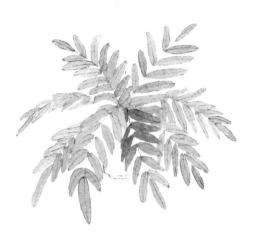

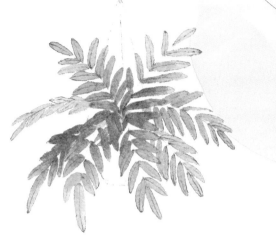

3 葉子一片、一片用深綠色
做漸層。

4 繼續做深綠色漸層，直到
畫完所有葉片。

5 用更深的綠色畫莖和葉脈
的線條。

6 最後畫掛繩，再將植栽籃
上色並畫上花紋。

活力黃金葛

學生時代，我就喜歡種植黃金葛，因為只要將它置入加了水的玻璃瓶中就搞定，就算放在陰暗處都能生長。後來，又試著將它改種在土壤中，結果越長越多，還分株了不少盆呢！

1　先區分哪些葉片是正面、哪些是背面，再將正面的葉片和枝條畫上翠綠色。

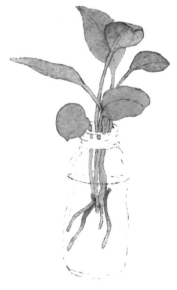

2　將背面的葉片（顏色需較暗）和枝條畫上顏色，再加上線條。

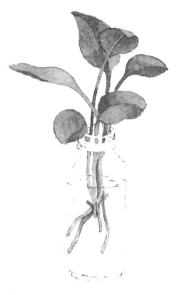

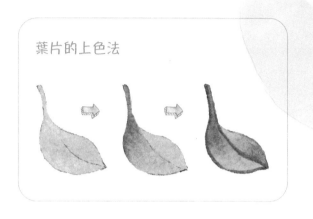

葉片的上色法

3 每一片正、反葉面都做漸
層，再畫暗面和陰影。

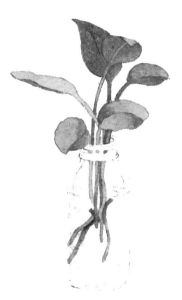

4 花瓶的水用漸層法畫淡淡
的灰藍色。

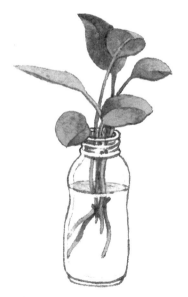

5 畫花瓶細節和輪廓。

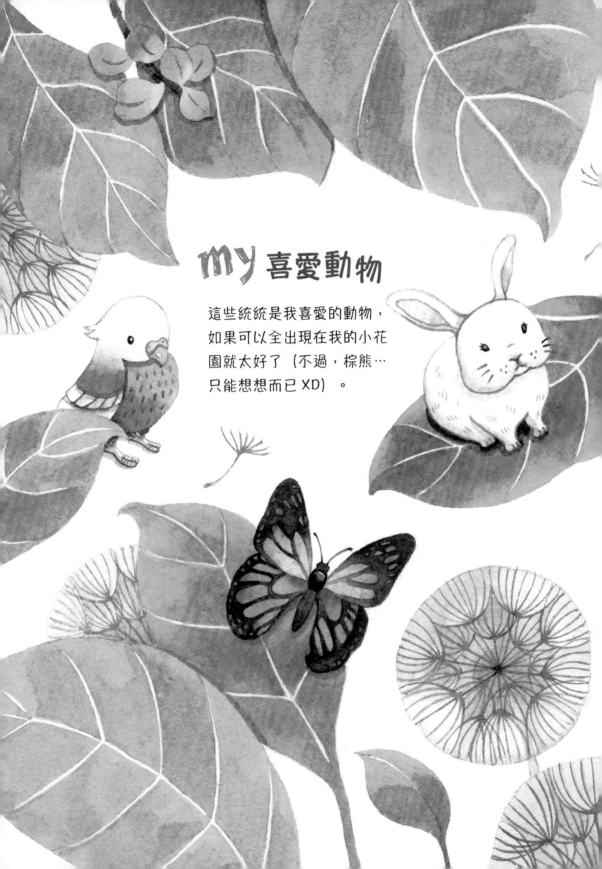

my 喜愛動物

這些統統是我喜愛的動物，如果可以全出現在我的小花園就太好了（不過，棕熊…只能想想而已 XD）。

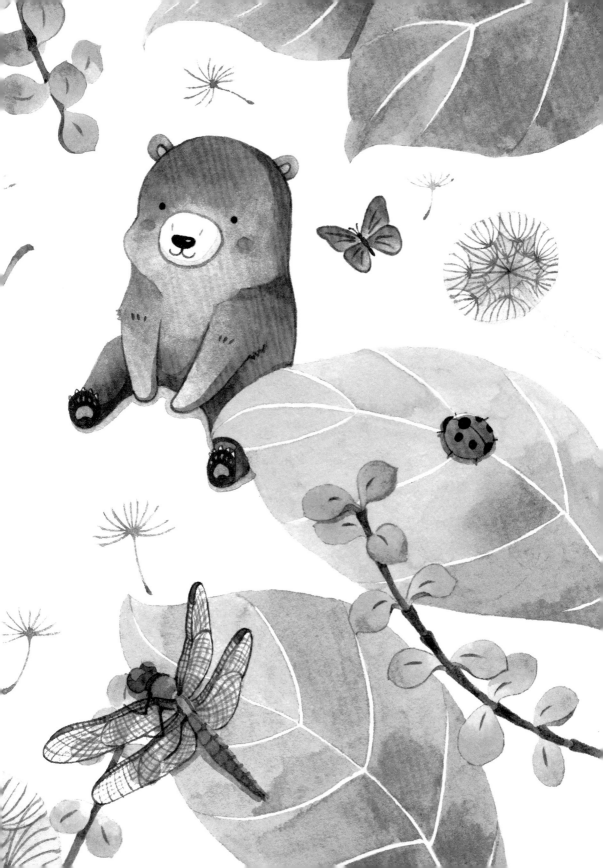

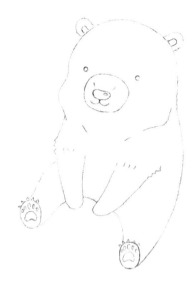

酷萌棕熊

家裡已經有好多熊娃娃，
但是，有一天真的可以養
熊就太棒了。

1 先在熊的口鼻處做淡黃
色漸層。

2 用橘色畫陰影、暗處和
腳掌的肉墊。

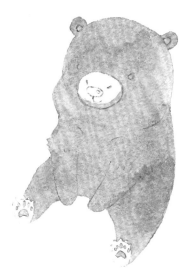

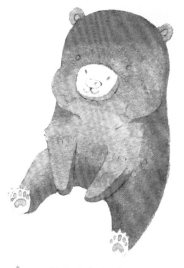

3 用淡褐色平塗熊的身體。

4 用漸層法畫身體的陰影和暗處。

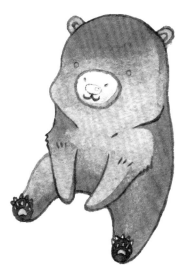

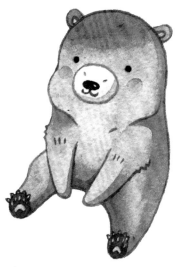

5 用深褐色畫腳掌、輪廓和加強各部位線條。

6 畫眼睛、鼻子、腮紅並加強陰影和暗處。

溫馴小兔

可愛的小白兔是小女生兒時最喜愛的玩偶。童年時，家裡養過小白兔，真的十分溫馴、可愛。

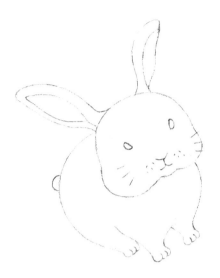

1　用漸層法將兔子上色。

2　耳朵內部和臉頰畫上淡紅色。

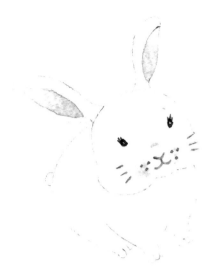

3 畫出五官。

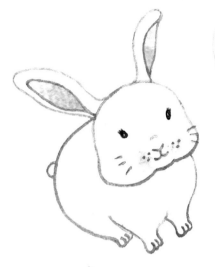

4 加上輪廓線條。

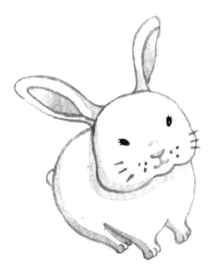

5 畫陰影和暗面。

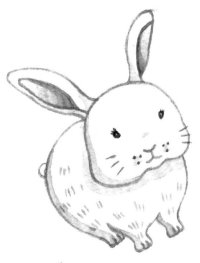

6 耳朵部分也加上陰影，
身上再畫短線條，呈現
蓬軟的兔毛。

討喜小鸚鵡

那天，夕陽餘暉中，幸運的看到一群人在放飛鸚鵡，壯觀的畫面猶如一群老鷹在空中翱翔，而且還看到許多很美的小鸚鵡呢！

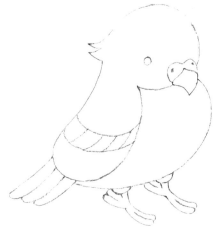

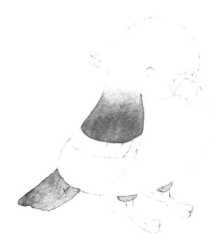

1　用藍紫色在翅膀、尾巴和腳做漸層。

2　用較深的藍紫色在腹部做漸層。

3 畫嘴和腳爪。

4 畫鼻子、身體的
輪廓和細節。

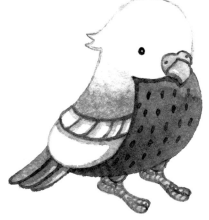

5 加強嘴部和腳的輪廓與
線條,再畫部分暗面。

6 畫眼睛、尾巴的陰影和
輪廓線,再加強鼻部及
其他部位線條,然後在
腹部畫上短線條。

翩翩蝴蝶

昆蟲裡，我覺得蝴蝶最漂亮了，牠們種類繁多、翅膀花紋斑斕又繽紛，翩翩飛舞在花叢中的姿態更是賞心悅目。

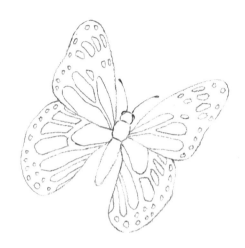

1 前翅用漸層畫上紅紫色。

2 同步驟1，將後翅也畫上顏色。

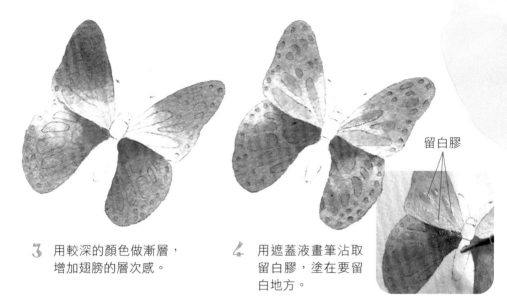

3　用較深的顏色做漸層，
　　增加翅膀的層次感。

4　用遮蓋液畫筆沾取
　　留白膠，塗在要留
　　白地方。

留白膠

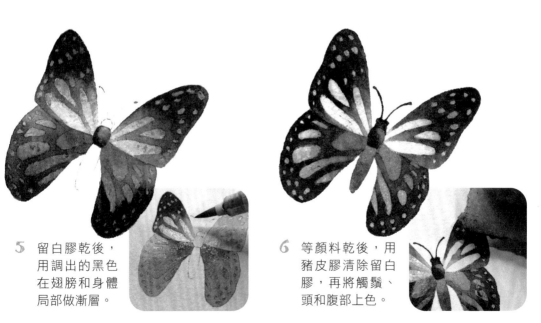

5　留白膠乾後，
　　用調出的黑色
　　在翅膀和身體
　　局部做漸層。

6　等顏料乾後，用
　　豬皮膠清除留白
　　膠，再將觸鬚、
　　頭和腹部上色。

優雅蜻蜓

記得兒時，常常有蜻蜓無意間飛進教室，下課時還有小男生會逗蜻蜓玩。每回看著牠那透明的翅膀和優雅的飛行，不覺懷念起那段時光。

1 蜻蜓的身體先做藍色和紫色的混色漸層。

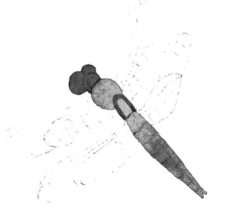

2 用調好的黑色畫頭部和胸部線條。

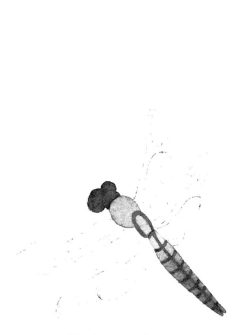

3　畫身體細節。

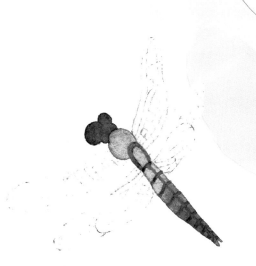

4　翅膀用漸層法畫
　　上淡淡的橘色。

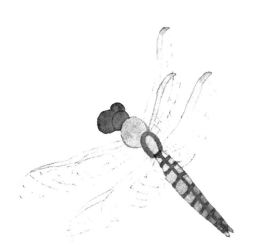

5　繼續用漸層法加強翅膀。

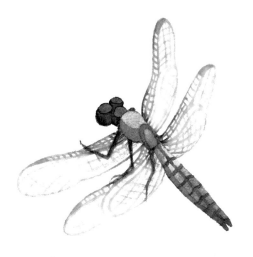

6　加強頭部和身體細節;
　　翅膀用淡灰色畫上細格
　　紋,最後再畫上腳。

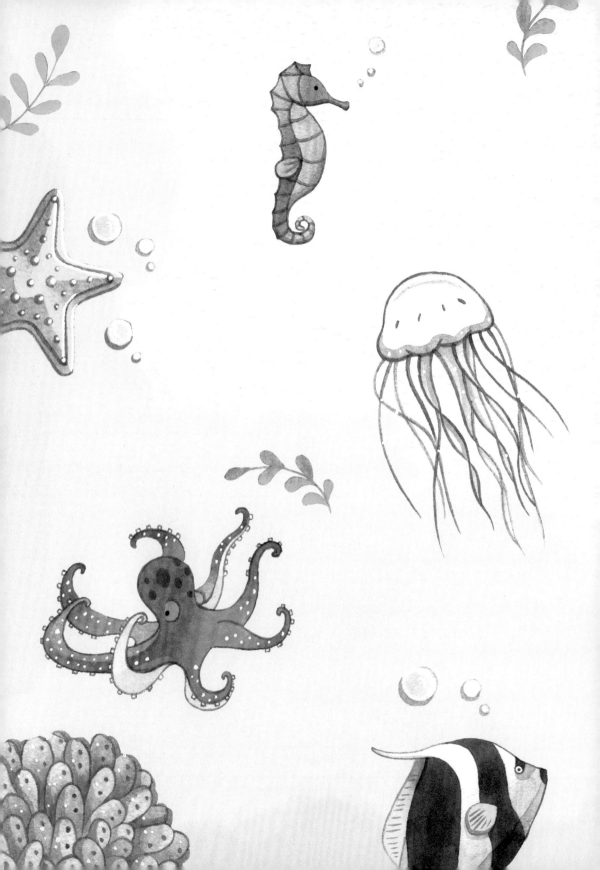

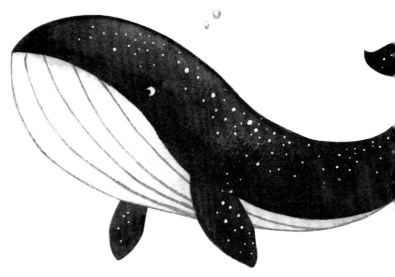

Part 4

創意・創作

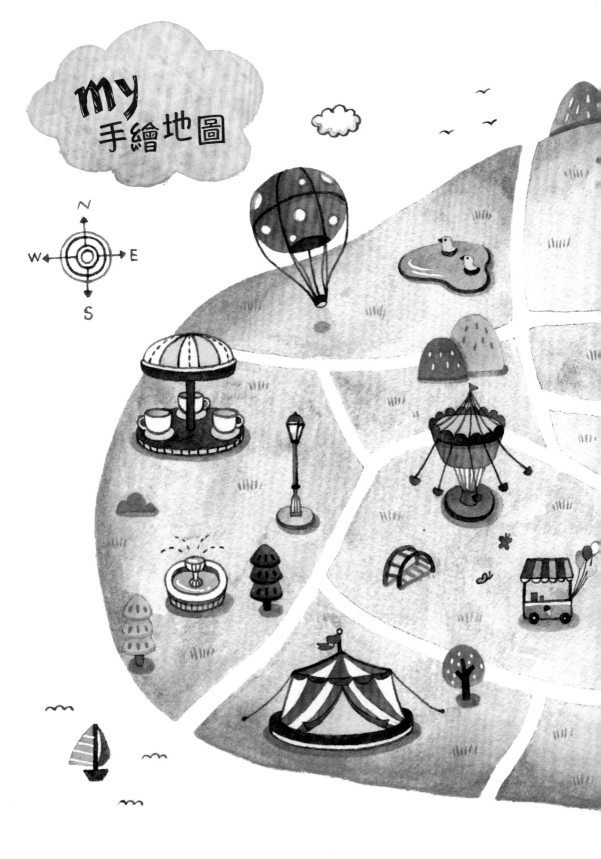

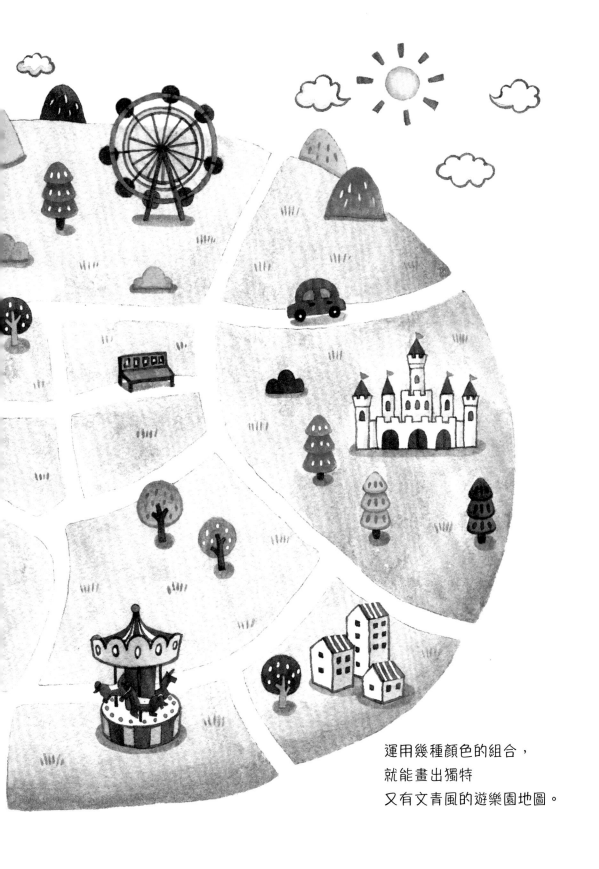

運用幾種顏色的組合，
就能畫出獨特
又有文青風的遊樂園地圖。

☁️ 地圖與物件

一張乾淨、路線清楚的地圖，
才方便在上面做各種標示。

1 用軟橡皮擦輕輕的將鉛筆線擦
淡後，在路線上塗留白膠。

2 等留白膠乾後，將地圖上色。

3 等顏料乾後，用豬皮膠清除留白膠。

4 可以再修飾或加強某些部分。

☁ 簡易指南針

☁ 暖暖太陽

☁ 飄飄白雲

☁ 其他情境素材

情境小圖加上框就是
小小公布欄了！

☁ 鴨鴨池塘

☁ 悠閒涼椅

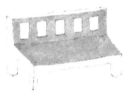 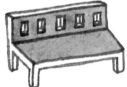 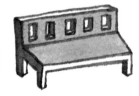

☁ 亮亮路燈

 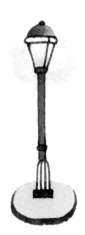

☁ 三層樹

☁ 圓形樹

☁ 彎彎樓梯

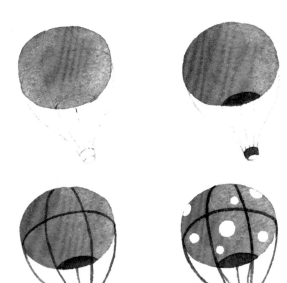

☁ 升空熱氣球

☁ 啟航帆船

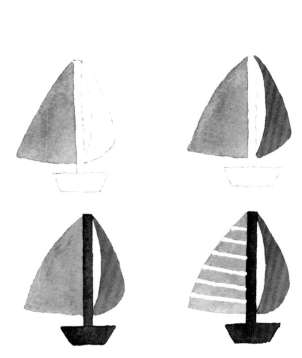

☁ 水漾噴水池

☁ 紅色汽車

☁ 行動攤車

☁ 特色小屋

☁ 旋轉木馬

☁ 古老城堡

☁ 浪漫摩天輪

☁ 旋轉咖啡杯

旋轉飛船

魔幻馬戲團

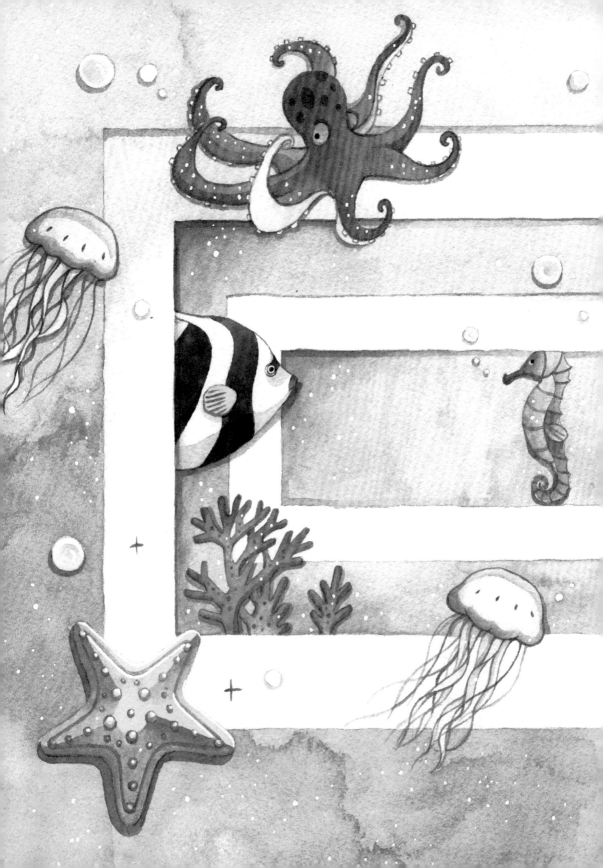

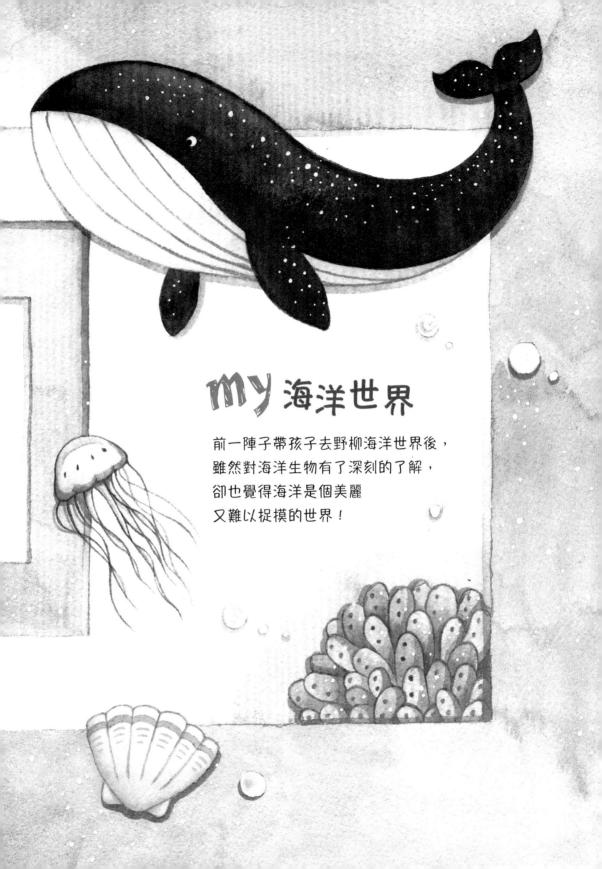

my 海洋世界

前一陣子帶孩子去野柳海洋世界後，
雖然對海洋生物有了深刻的了解，
卻也覺得海洋是個美麗
又難以捉摸的世界！

藍色鯨魚

鯨魚是海洋中的大型生物,
龐大的體型常給人無限的想像,
且被不少人當作作畫的主要題材。

1 用較淡的深藍色平塗
鯨魚的背與鰭。

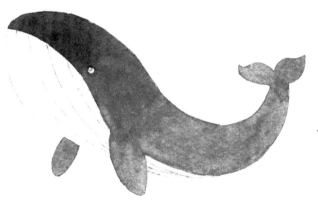

2 用較深的深藍色從頭
部開始做漸層。

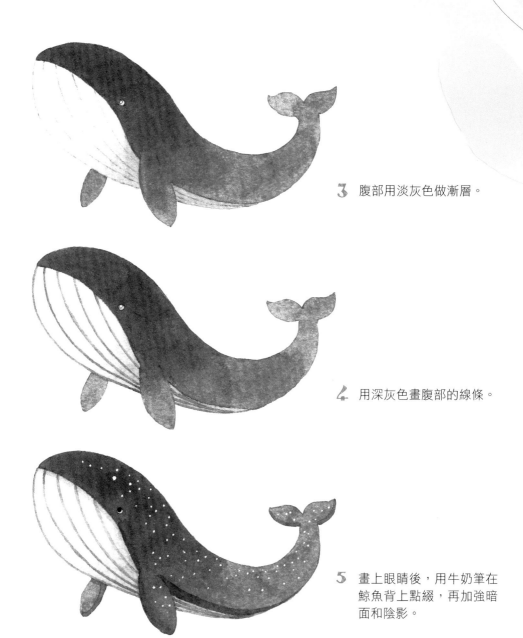

3 腹部用淡灰色做漸層。

4 用深灰色畫腹部的線條。

5 畫上眼睛後,用牛奶筆在鯨魚背上點綴,再加強暗面和陰影。

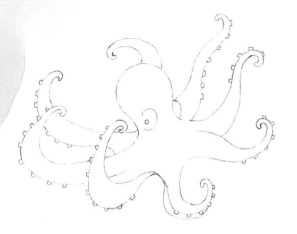

八爪章魚

章魚又稱八爪魚，
有八隻觸手。
牠有時被畫得很凶惡，
有時又很呆萌。

1 用淡橘色畫觸手內部。

2 用淡紅色平塗章魚身體。

3 身體再用深紅色做漸層，
增加層次感。

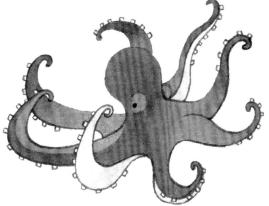

4 畫眼睛和部分輪廓線條。

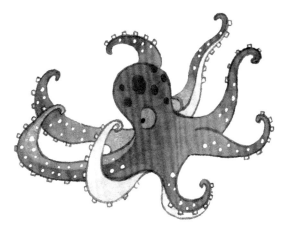

5 頭和觸手分別用顏料和牛
奶筆做點綴，最後加上剩
下的輪廓線條。

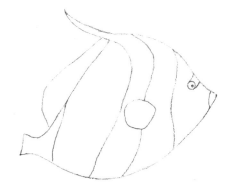

耀眼熱帶魚

熱帶魚的顏色鮮豔又繽紛、吸睛又奪目，看到牠們，不覺得也跟著歡樂起來。

1 身體先用淡灰色做漸層。

2 用淡黃色平塗魚鰭。

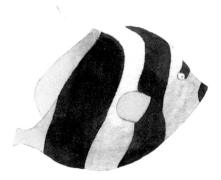

3 畫上深藍色條紋。

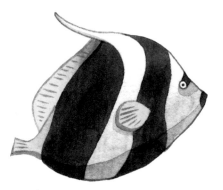

4 畫上眼睛、加上線條，再加強暗面和陰影。

獨特小海馬

海馬是小型的海洋生物,
不僅身形特別,
游法也很特別。

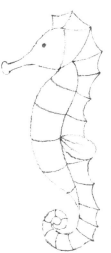

1　用淡橘色平塗身體。

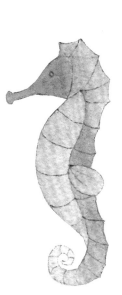

2　用深橘色做漸層。

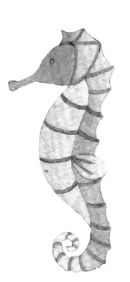

3　畫身體線條。

4　畫眼睛、輪廓,再加強
　　細節、暗面和陰影。

五角海星

海星是海底的「星星」,看起來軟綿綿,摸起來卻是硬的喔!牠們靜靜的躺在海裡,像極一個個好看的海洋裝飾品。

1 用淡藤黃色平塗海星。

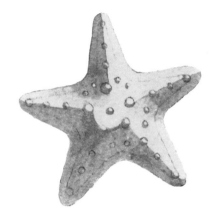

2 用深色畫陰影。

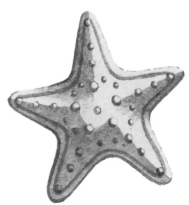

3 畫上線條和細節處的陰影。

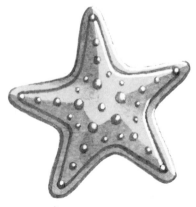

4 用牛奶筆做點綴。

淡綠貝殼

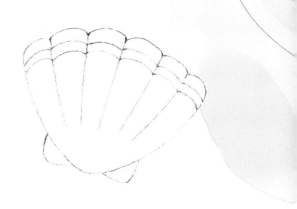

不管是鮮豔的、質樸的、完好的、破碎的，揮灑創意，都能將貝殼幻化成藝術品；在創作者眼中，牠們如同一個個無價之寶。

1　貝殼用漸層畫上淡綠色。

2　暗面和陰影也做漸層。

3　畫上線條。

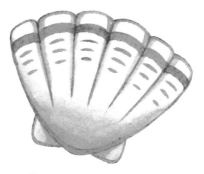

4　加強貝殼紋路。

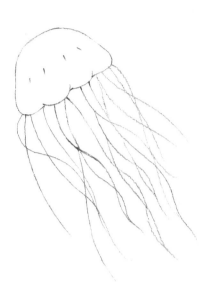

夢幻水母

透明、發出幽幽微光的水母，
在水裡上下游移，
夢幻又迷離。

1 先在最上緣處畫一個
淡淡的深藍色彎月形。

2 畫陰影。

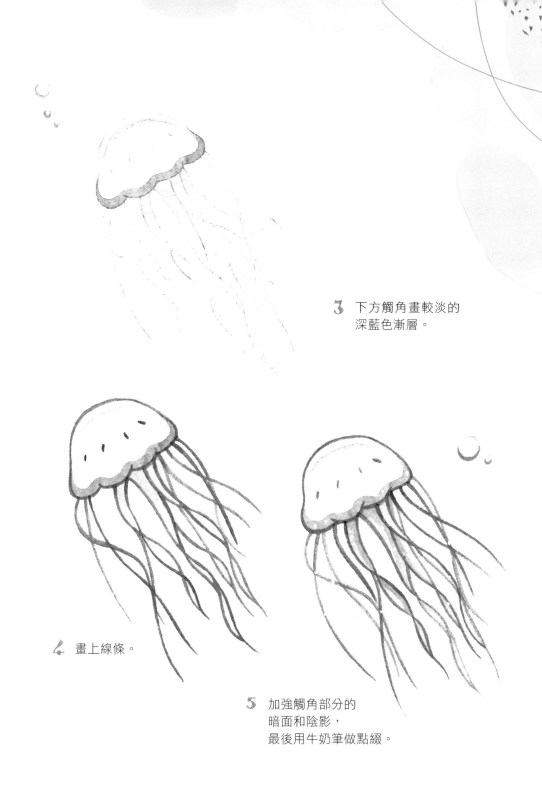

3 下方觸角畫較淡的
深藍色漸層。

4 畫上線條。

5 加強觸角部分的
暗面和陰影,
最後用牛奶筆做點綴。

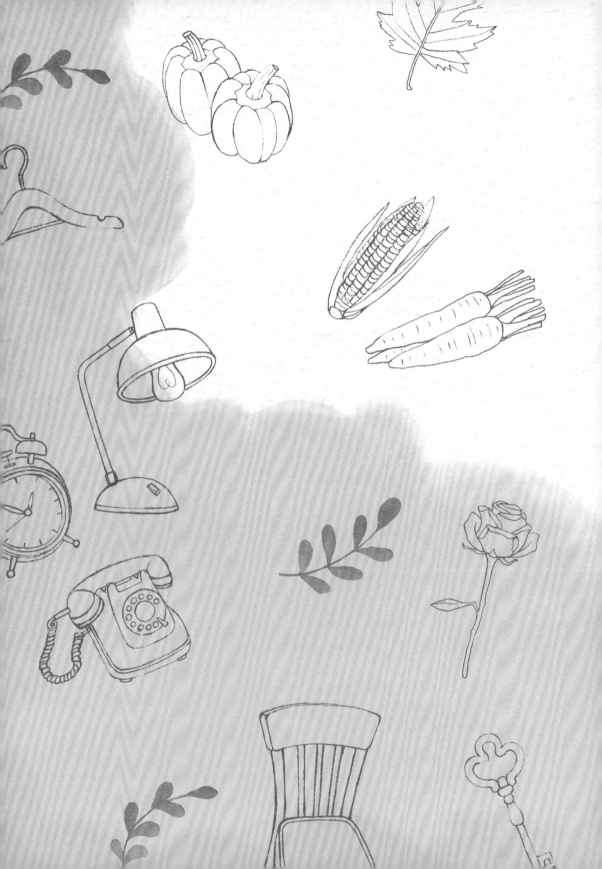

part 5

技巧‧素材圖鑑

轉印

水彩紙

描圖紙

透寫台

使用方法

草圖

描圖紙

1 用2B筆心的鉛筆在描圖紙上描繪圖案。

2 將畫好圖案的描圖紙翻面,放在水彩紙上,再用圓形筆蓋輕刮描圖紙。

3 圖案會被轉印到水彩紙上,但是跟原圖是左右相反的。

4 重複步驟1,在描圖紙上描繪步驟3轉印好的圖。

水彩紙

5 重複步驟2,將步驟4畫出的圖轉印在水彩紙上,再用鉛筆將圖案修完整,就可以上色了。

透寫台

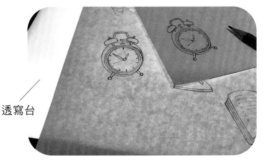

※ 也可以利用透寫台,直接將圖案描繪在水彩紙上,迅速又省時。

自製專屬色表

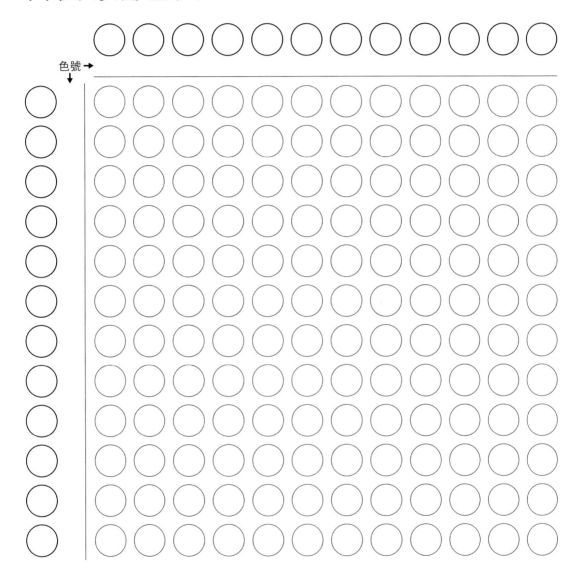

色號 →

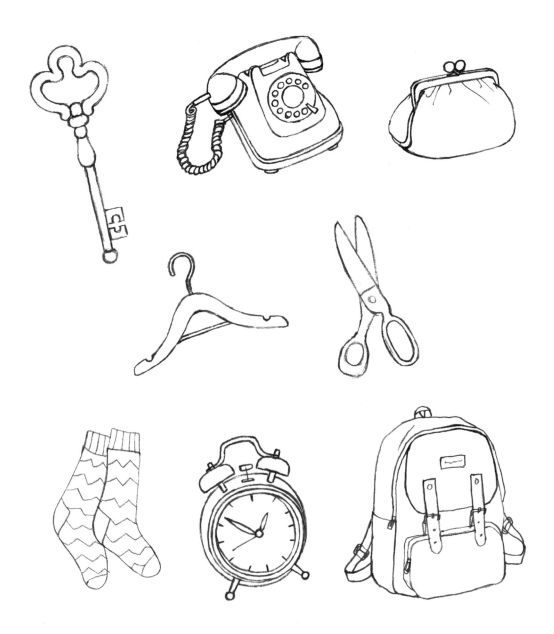

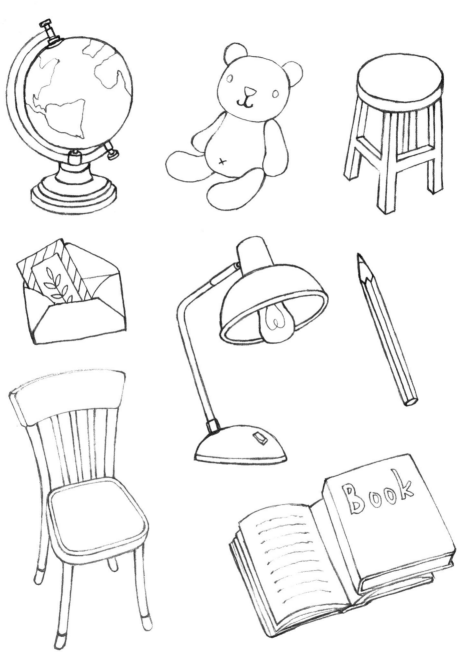

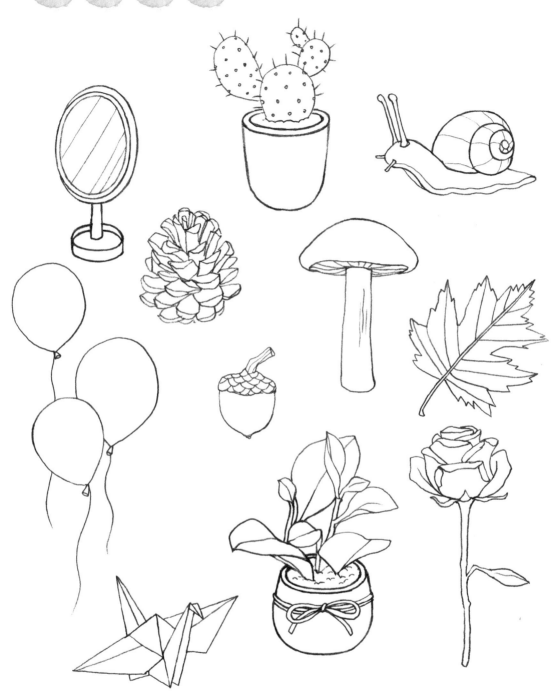

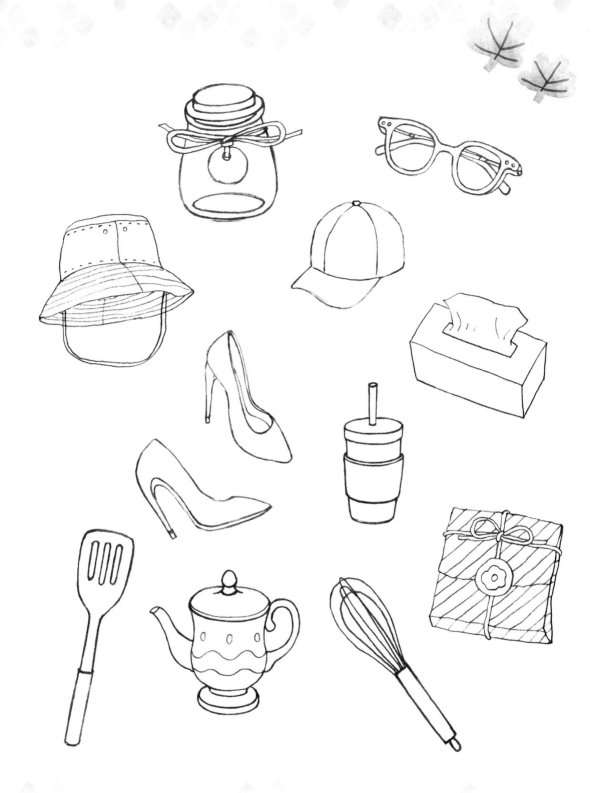

國家圖書館出版品預行編目（CIP）資料

水筆輕鬆畫水彩/管育伶著. -- 初版.
-- 新北市：漢欣文化事業有限公司, 2022.03
112面；23x17公分. -- (多彩多藝；10)

ISBN 978-957-686-824-5(平裝)

1.CST: 水彩畫 2.CST: 繪畫技法

948.4 111001300

 版權所有・翻印必究 定價280元

多彩多藝 10

水筆輕鬆畫水彩

作　　　者／管育伶
封 面 繪 圖／管育伶
總　編　輯／徐昱
封 面 設 計／韓欣恬
執 行 美 編／韓欣恬
執 行 編 輯／雨霓
出　版　者／**漢欣文化事業有限公司**
地　　　址／新北市板橋區板新路206號3樓
電　　　話／02-8953-9611
傳　　　真／02-8952-4084
郵 撥 帳 號／05837599 漢欣文化事業有限公司
電 子 郵 件／hsbookse@gmail.com
初 版 一 刷／2022年3月